# 乒乓旋風兒

PING KID PONG

呂水世

# 作者序

「立志」、「學習」、「盡力」是構成本作品的三項主旨。

確定「目標」才能產生動力、利於前進。因此「立志」做什麼事、結什麼果、成為什麼樣的人將是人生旅程中的先決要務。而「學習」是助力，經由積極且虛心的學習獲得知識、精進技能、融通處事的方法，讓自己在旅程中擁有更多力量來解決難題克服困境。而在這過程裡，「盡力」而為，不輕言放棄，無論結果是否如預期，你都會是個贏家(至少不會是魯蛇輸家)。

就如故事中的角色們藉由桌球(乒乓球)這項運動、釐清自己的想法、立定目標、認真學習、並全力以赴面對挑戰，因此獲得自我成長與實現。期盼小朋友們都能透過本作接收到這些理念。當然、漫畫該有的誇張、詼諧、趣味等元素皆俱，寓教於樂效果十足。

另，2020年因疫情風暴而劇烈影響了全球人們的生活。包括體育盛事-奧運都因此延辦。雖然形勢如此艱難，但只要大家堅定意志、勤奮不懈、彼此關懷、隨時將自己準備好，相信就能突破黑暗繼續邁向光明幸福之路！

呂水世 2021/01/10

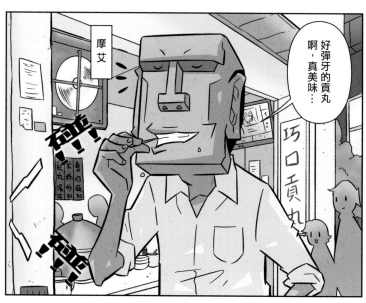

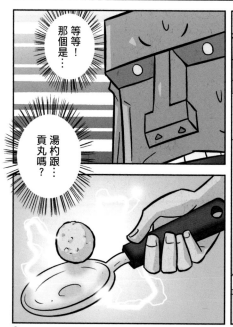

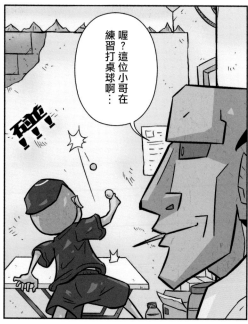

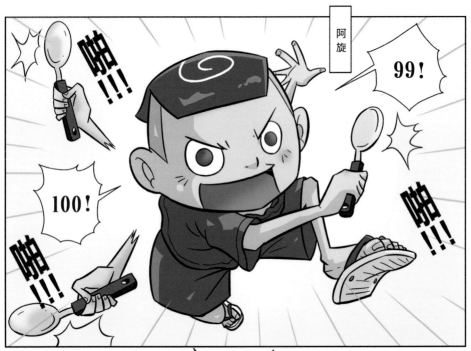

阿旋

99！

100！

啪!!!

啪!!!

啪!!!

人家好不容易連打到一百下耶，阿嬤…

阿旋你這個臭小子！還不快點到店裡幫忙！

嗚！

奇才啊這位小哥…

百年才出一人的桌球奇才！

等等！

我要你！！！

討債鬼啊你！居然把貢丸拿去當球打…

反正我們又不缺貢丸…

那我阿嬤的幸福就交給你囉，摩艾老師…

老闆娘妳怎麼了…

討厭啦，沒想到人家這年紀還有人要…

颯！！！

那你想不想成為桌球王？和老師一起邁向奧運之路！！！

咦？

你知道我啊？小哥…

老師長得又帥又醒目，學校中無人不曉喔…

咕　咕

5

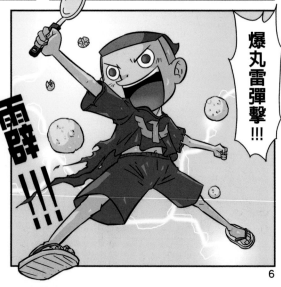

6

桌球 (Table Tennis) 又稱為乒乓球 (ping-pong)，源於十九世紀英國。是將網球的打法帶入室內桌上，成為一種不受風雨氣候的消遣活動。

蘋碰也就是乒乓球啦…

阿嬤碰正解！接著就讓我補充說明…

乒乓球

啊…

就算沒接觸過桌球，但獨具慧眼的我…

相信阿旋你是個會成為桌球王的男人~!!!

上面的空氣好清新喔~

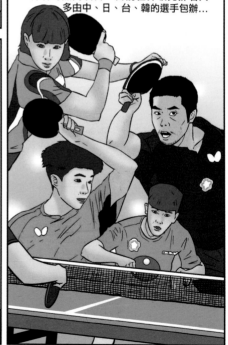

之後桌球流傳到英國以外的地區，漸漸受到國際上的重視。自1988年始，桌球被列入奧運會的正式比賽，成為亞洲選手得牌的熱門項目。目前世界領先排名大多由中、日、台、韓的選手包辦…

等等！

那就加入學校的桌球隊吧！

讓我們攜手邁向奧運之路，為國爭光！

就算老師你這麼講，人家也不想…

參加奧運的話…是不是就要搭飛機出國啊？

不然是要騎U-Bike嗎？

暑假出國第一次搭飛機，我好緊張喔…

土包子耶你，我飛機都搭膩了…

真羨慕…

既然國家需要我…

阿旋…

搭飛機可是人家一生中最大的夢想！！！

長久以來都只能流著淚羨慕別人…

咻！！！

8

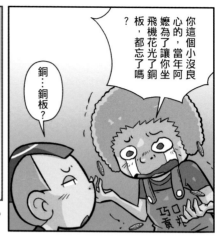

大上國民小學

翌日
大上國小

這就是桌球校隊啊…

桌球室

Hi boy~你是桌球隊的人嗎？

人家也希望自己是…咦？

也就是人家能搭飛機出國的希望所在…

噗噗……你嚇到人家了啦老師……噗噗……

Are you ok?

太逗趣了噗……老師是要參加什麼角色扮演嗎……

嗚……

有鬼啊~!!!

喂，你這小子為什麼會在這裡？

咦？

都很帥啦！無論是金毛還是禿頭老師都很帥！

Boy！你這種嘻皮笑臉的樣子very very沒禮貌喔！

笑得肚子好痛……

Well~聽說摩艾哥哥你最近很潦倒，特來關心一下…

我那個愛哭又愛跟的弟弟阿部…

雷辟!!!

阿部

兄弟?

的確，我來查查看…

別太囂張喔，愛哭部！

金牌教練再創佳績!!!
阿部教練

果然就是那位培育出許多優秀桌球選手的國際金牌教練~阿部教練！

跟教練講話的歪國人是誰啊？

大岩

感覺很眼熟…

書偉

玉樹

12

詹天喻

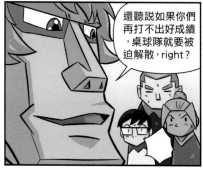

13

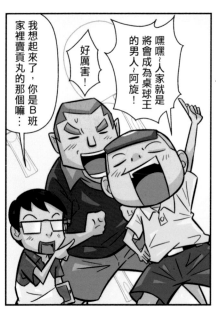

14

是我嗎？

喂～你說勝負就勝負啊？也不先問問人家有沒有空…

嗚…一定是桌球王那句話挑釁了他吧…

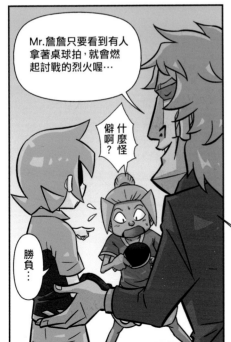

Mr.詹詹只要看到有人拿著桌球拍，就會燃起討戰的烈火喔…

什麼怪癖啊？

勝負…

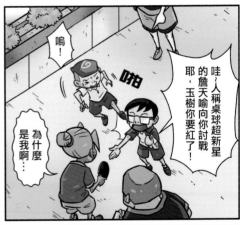

嗚！

啪

哇～人稱桌球超新星的詹天喻向你討戰了！耶，玉樹你要紅了！

為什麼是我啊…

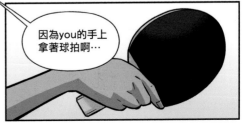

因為you的手上拿著球拍啊…

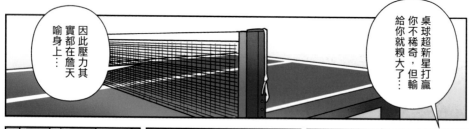

桌球超新星打贏你不稀奇，但輸給你就糗大了…

因此壓力其實都在詹天喻身上…

獅子搏兔…

對手是my brother的學生，你就手下留點情吧Mr.詹詹…

不…

所以你就放鬆心情應戰吧玉樹！

是的教練！

全力出擊！

喀!!!

他說什麼兔兔啊？

獅子搏兔，意思就是即使獵物是兔子，獅子也照樣…

16

嗚！

0 1

哇啊～球會轉彎耶！

這很奇怪嗎？你不是未來桌球王…

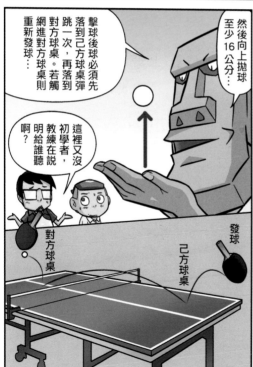

然後向上拋球至少16公分…

擊球後球必須先落到己方球桌彈跳一次，再落到對方球桌。若觸網進對方球桌則重新發球…

這裡又沒初學者，教練在說明給誰聽啊？

對方球桌

己方球桌

發球

發球基本規則，拋球的手要平坦張開置於球檯上方…

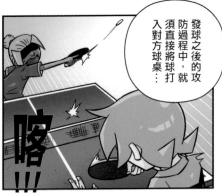

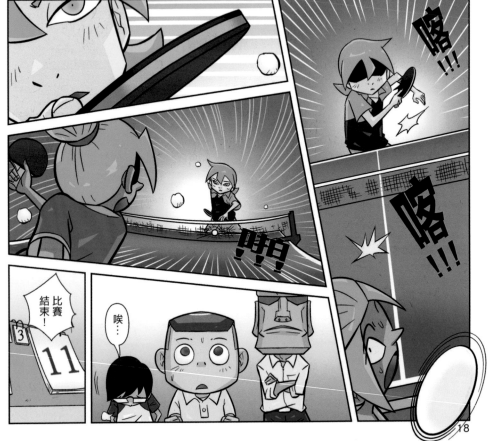

18

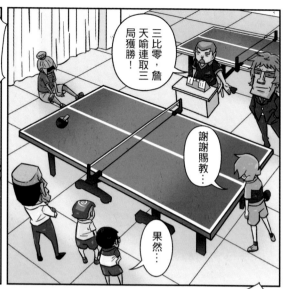

三比零，詹天喻連取三局獲勝！

謝謝賜教...

果然...

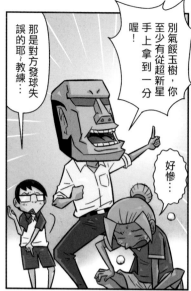

那是對方發球失誤的耶～教練...

別氣餒玉樹，你至少有從超新星手上拿到一分喔！

好慘...

哼～天王國小又怎樣，很厲害嗎？

害！好厲害！

是天王國小特聘的教練，將會帶領Mr.詹詹及其桌球隊邁向國際...

Hi Guys～在此正式自我介紹，me阿部...

所以...到底厲不厲害？

這個...

19

被喻為桌球界的超新星…

超新星降世！

詹天喻！

其中新人詹天喻以不敗的戰績勇奪多面金牌…

天王國小擁有全國最強的桌球校隊，多次在重要賽事獲得冠軍…

天王七連霸再創記錄！

天國小

詹天喻是新人啊？

啊，請他幫我簽名吧…

喂！詹天喻同學快看過來…

阿旋幫我拿一下這個…

喔…

對了，next month 的「國報盃桌球賽」你們會參加嗎？

希望那時候你們球隊還沒解散，咱們場上見囉…bye bye everybody~

20

喝！

...

哈...

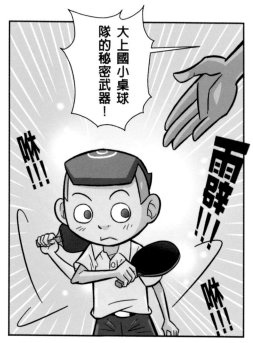

大上國小桌球隊的秘密武器！

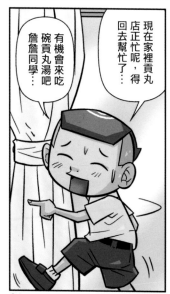

現在家裡貢丸店正忙呢，得回去幫忙了...

有機會來吃碗貢丸湯吧詹詹同學...

你...勝負一場！

摩艾老師你設計人家！

沒事的沒事...

竟然說貢丸是「那種東西」？好……？

來勝負吧……

不必了，我不吃那種東西的……

!?

讓他們瞧瞧你的厲害吧，阿旋！

勝負吧！

好威喔！

聽起來

爆丸雷彈擊？

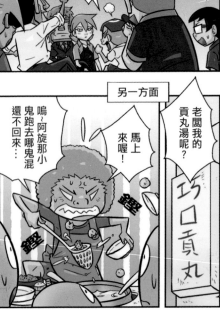

另一方面

嗚~阿旋那小鬼跑去哪鬼混還不回來……

老闆我的貢丸湯呢？

馬上來喔！

巧口貢丸

那就讓你嚐嚐人家的神技——「爆丸雷彈擊」！！！

雷辟

22

桌球室

覺悟吧詹詹同學⋯

我要代替貢丸懲罰你！

別打了Mr.詹詹，那boy只是個初學者，沒必要跟他浪費時間⋯

16公分

What？

阿旋是連球拍都不會握的初學者，這沒問題嗎教練？

先看看再説⋯

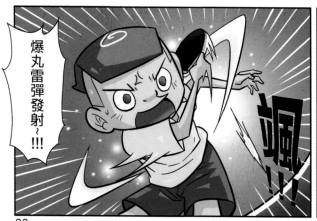

爆丸雷彈發射～!!!

颯!!!

獅子⋯搏兔⋯

23

什麼？

……

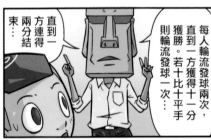

每人輪流發球兩次，直到一方獲得十一分則輪流發球一次。若十比十平手則獲勝。

直到一方連得兩分結束…

0 1

咦？為什麼球你這家伙還在己方球桌啊…

你根本沒打到球啦！

Let's get out of here，Mr.詹詹…

球…你就是捨不得人家對吧…

好！再來一次~爆丸雷彈發射~?！

24

賽末點…

真是搞不懂你Mr.詹詹，快點結束這場難看的show吧…

看他拼命奮戰的樣子很有趣…

人家居然連一球都沒成功打進對方球桌…

可恨啊！

是領先方再贏一分即可獲勝…

賽末點…

什麼點？

不可以！

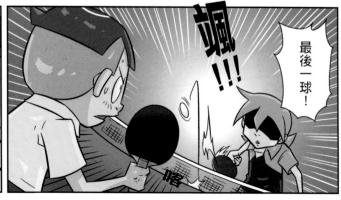

颯!!!

最後一球！

嗒

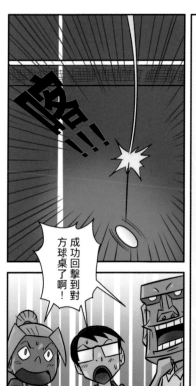

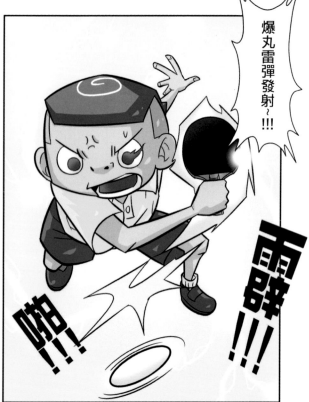

爆丸雷彈發射~!!!

霹靂!!!

咚!!!

啪!!!

成功回擊到對方球桌了啊!

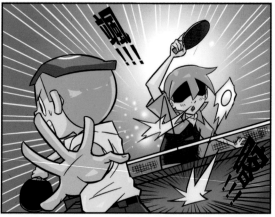

霹!!!

霹!!!

28

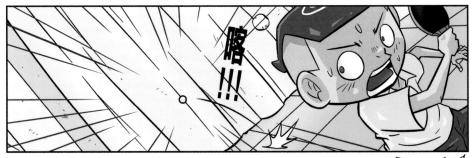

不甘心…

走吧Mr.詹詹，我可是very very busy的…

謝謝賜教…

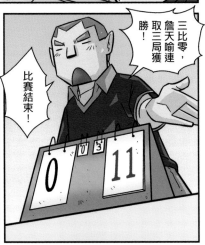

三比零，詹天喻連取三局獲勝！

比賽結束！

……

人家一定會為貢丸出一口氣的！

下次絕對要打敗你！

賭一下要不要…

鼓勵孩子達不成的dream可是很殘忍的…

我不准你藐視這孩子的夢想！

Boy你就別做夢了，好好賣你的貢丸May be有朝一日可以成為貢丸王喔…

人家就桌球王兼貢丸王怎樣！

不一樣，我現在是跟father姓不是跟你姓，understand？

你這個笨蛋，我們是兄弟本來就同姓啊…

……？

ok ~If我們輸了me不但青蛙跳加退出桌球界，me還跟你姓！

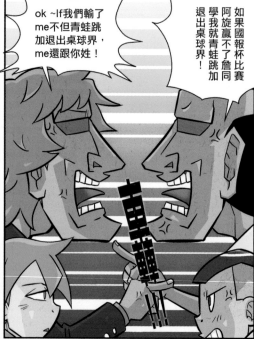

如果國報杯比賽阿旋贏不了詹同學我就青蛙跳加退出桌球界！

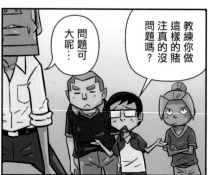

教練你做這樣的賭注真的沒問題嗎？

問題可大呢…

我可是親眼見識到阿旋以湯杓為拍貢丸為球，對牆連擊一百下喔！

喔~難怪他們家的貢丸特別彈牙好吃！

重點不是貢丸好不好吃啦！

想吃…

就算阿旋天賦異稟，也必須假以時日的訓練才能出賽…

阿旋到底有什麼厲害的讓教練如此在乎啊？

不管了！明天開始加入桌球隊正式讓我從頭訓練起…

教練你…不也是嗎？

咦？人呢…

Mr.詹詹，你好像很care那個貢丸boy喔…

……

喔~看得出來嗎？Mr.詹…

What？

31

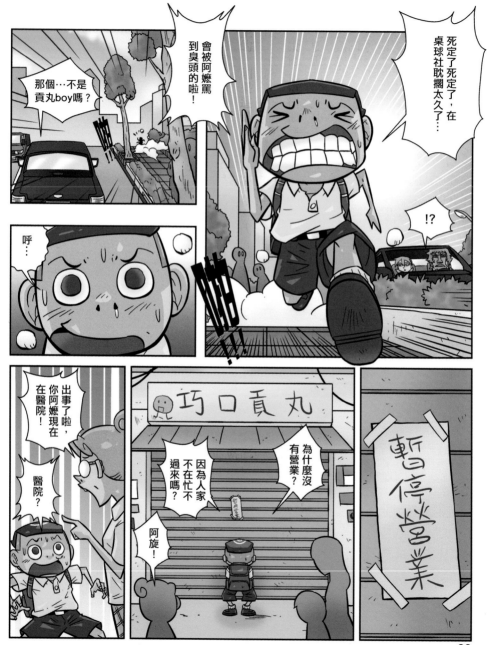

阿嬤！

謝謝教練送我一程…

You are welcome, Mr. 詹詹。See you tomorrow...

□長康醫院

那個又是…貢丸boy嗎？

阿嬤！

啪 啪 啪

阿嬤妳不能死啊！

別丟下人家一個人啊阿嬤…

急診室

阿嬤妳在哪裡？

妳在哪裡啊阿嬤…

你阿嬤是不是長這個樣子…

阿嬤妳有看到人家的阿嬤嗎？

大叔你有看到人家的阿嬤嗎？

你要不要到服務台問問看啊小朋友…

你阿嬤是誰啊？

阿姨妳有看到人家的阿嬤嗎？

什麼有點像？枉費我養你這麼多年…

嗚…有點像…

阿嬤妳還好吧…

我的腰…

……

太好了阿嬤妳沒死！

要死了！

喀！！！

喀！！！

34

媽，您要我來這裡有什麼事嗎？

小喻你快來看看！

……

你大哥的氣色是不是變好了？說不定就要醒來了…

咦？

咦？

35

嘛⋯

放心啦媽，全國大賽不過小事一件

小佑全國大賽快到了，你哪有空閒教小喻？

好厲害喔哥哥！

想學乒乓球嗎？老哥教你⋯

我要學！

哥哥教我！

小佑你呆呆站在那裡做什麼啊？

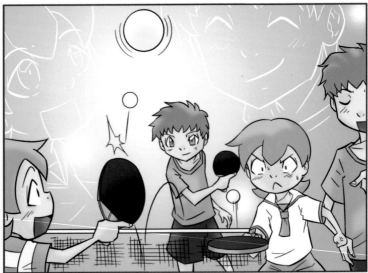

攤販有什麼不好啊媽媽！我想吃我想吃啦…

媽媽帶你們到高級餐廳去…

我們家可不吃這種攤販賣的食物啊小佑…

嗚，看起來好好吃喔…

不要在路上玩球啦小喻！很危險的你知不知道…

對不起…

99

98

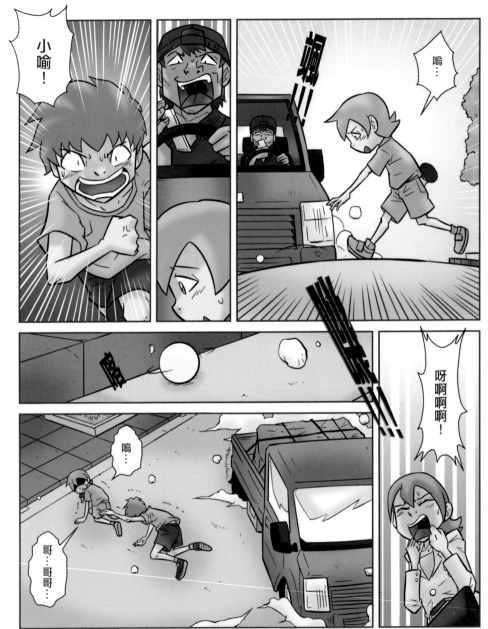

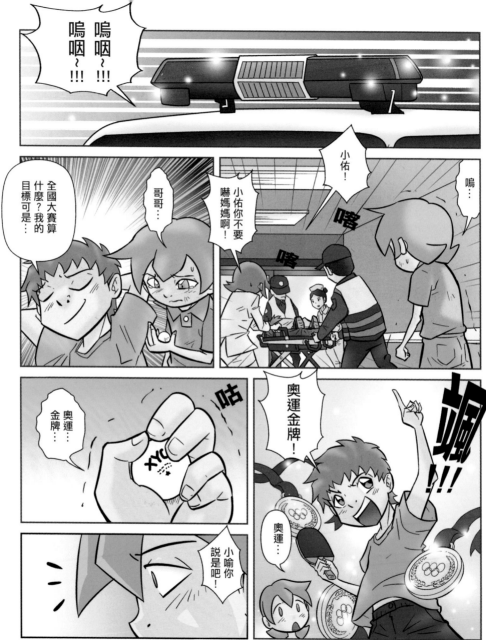

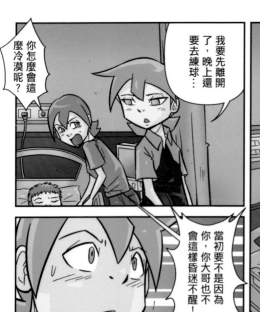

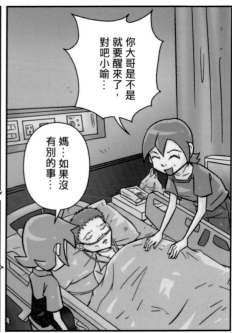

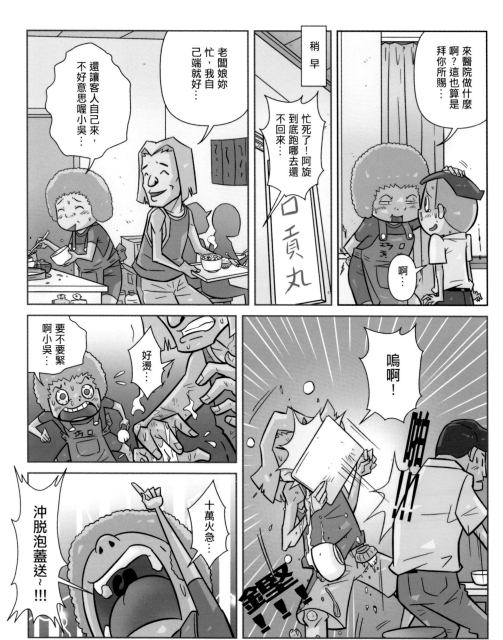

我說阿旋你這臭小子…

是我自己不小心啦…

都是我們不好，對不起啊小吳…

所以只好暫停營業來看醫生囉…

阿旋你也來啦？

小吳哥！

到底給我跑哪裡遊蕩去了！

長康醫院

我們之間是不可能的啦！

什麼啊？

馬上展開咱們迎向奧運的訓練吧…

嘿阿旋，

忘了人家吧老師…

隔天

大上國民小學

42

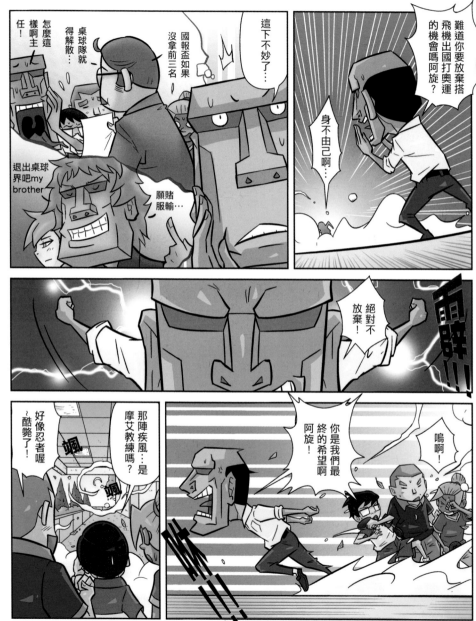

!?

人家從小就
和阿嬤…

兩人相依為命…

嗚啊啊！
好心酸啊

冷靜點老師，
人家才要
開始說呢…

別無視你的
天賦…呼…

相信我阿旋，呼
你絕對能成為…金
牌級的桌球選手…

摩艾老師，
那個…

44

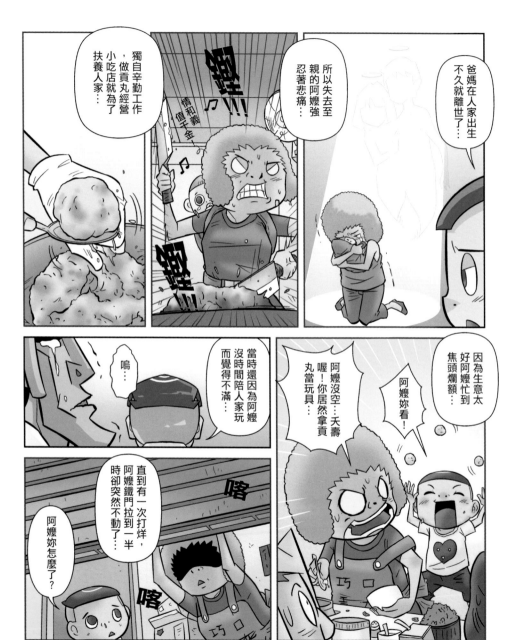

阿嬤阿嬤…

阿嬤妳不要死啦！

傻孩子，阿嬤只是太累睡著了…

人家好怕妳會死喔阿嬤！

為了不要讓阿嬤太操勞，所以人家必須幫忙工作才行…

真是太感人了啦！

嗚啊～！

哇～你們什麼時候到齊的？

因此很遺憾，人家無法帶領各位前進桌球榮耀之路…

那就先告辭了，不要太想人家喔！

好瀟灑！

這下沒法指望阿旋了啦教練⋯

我要外帶兩碗貢丸湯！

⋯⋯

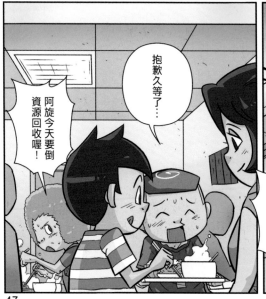

抱歉久等了⋯

阿旋今天要到資源回收喔！

老闆我的燙青菜還沒來耶⋯

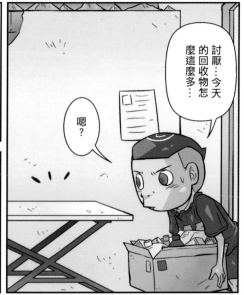

討厭…今天的回收物怎麼這麼多…

嗯?

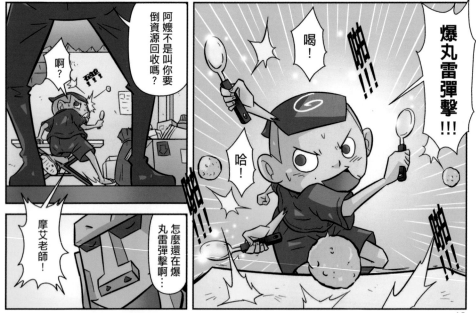

阿嬤不是叫你要倒資源回收嗎?

啊?

摩艾老師!

怎麼還在爆丸雷彈擊啊…

爆丸雷彈擊!!!

喝!

哈!

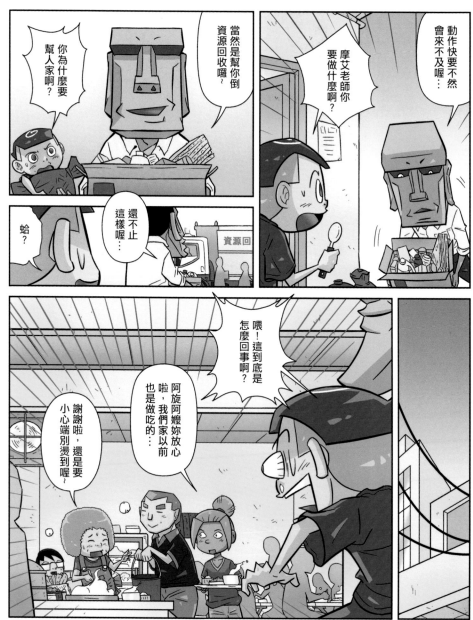

你為什麼要幫人家啊？

當然是幫你倒資源回收囉~

蛤？

還不止這樣喔⋯

資源回

動作快要不會來不及喔⋯

摩艾老師你要做什麼啊？

喂！這到底是怎麼回事啊？

阿旋阿嬤妳放心啦，我們家以前也是做吃的⋯

謝謝啦，還是要小心端別燙到喔~

每天輪流一個人來我店裡幫忙?

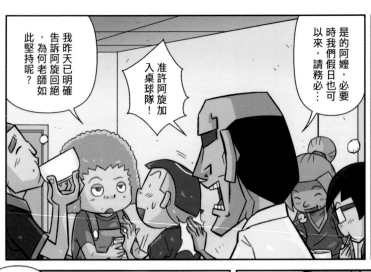

是的阿嬤,必要時我們假日也可以來,請務必⋯

准許阿旋加入桌球隊!

我昨天已明確告訴阿旋回絕,為何老師如此堅持呢?

對阿旋而言,能不埋沒其驚人的天賦,發光發熱有所成⋯

對大局而言,能光耀門楣,造福鄉里,為國爭光⋯

而對我個人而言,他是防止球隊解散的希望⋯

請阿旋阿嬤成全!

我知道了⋯

謝謝大家看得起我們阿旋,但⋯

我還是不能答應⋯

50

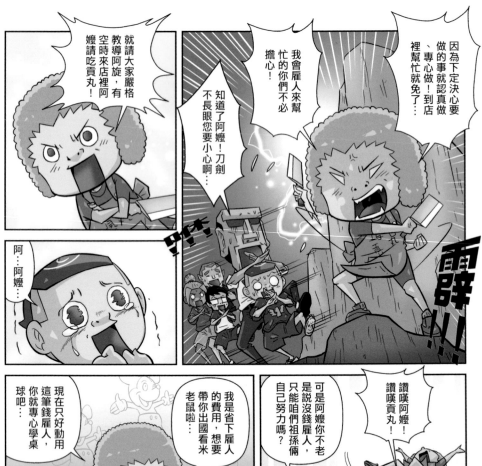

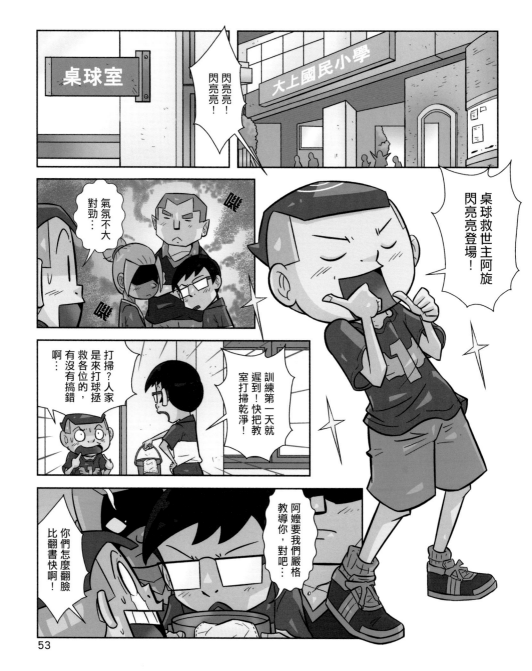

呼～拜師學藝的第一步果然是灑掃勞動…

就像老套的電影情節…

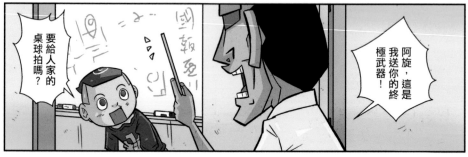

阿旋，這是我送你的終極武器！

要給人家的桌球拍嗎？

好好的使用吧…

感謝摩艾教練！

咦？

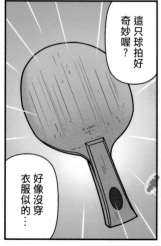

這只球拍好奇妙喔？

好像沒穿衣服似的…

自組的球拍專業度還是比較高，對初學者的學習效果及樂趣都有幫助…

工欲善其事，必先利其器…

居然要自己貼？買現成的不是比較方便…

那只是底板，還要貼上膠皮才行…

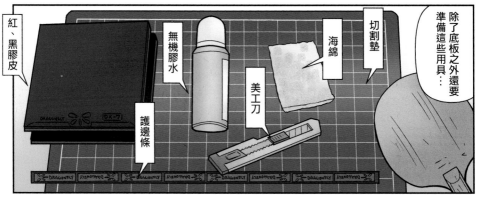

除了底板之外還要準備這些用具…

紅、黑膠皮

無機膠水

切割墊

海綿

美工刀

護邊條

之後用美工刀沿底板外緣，小心地切割掉多餘的膠皮…

接著將膠皮居中貼在底板上，均勻按壓使其緊密平整…

首先在底板和膠皮背面都均勻塗上膠水，

然後放置約十五分鐘…

55

是喔⋯⋯真希望能繽紛多彩一點⋯⋯

聽說不久之後會開放更多顏色，但是目前國際桌球總會規定，膠皮一定要一紅一黑喔⋯⋯

另一面黑膠皮就按照剛才的步驟，由你來做⋯⋯

人家不喜歡黑色耶教練，可不可以貼別的顏色？

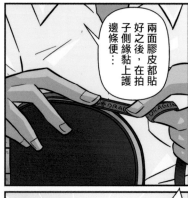

兩面膠皮都貼好之後，在拍子側緣黏上護邊條便⋯⋯

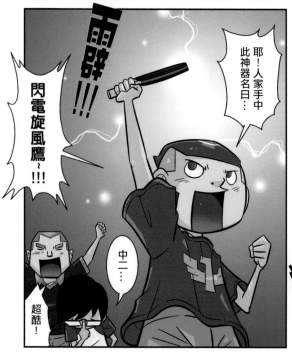

雷辟!!!

閃電旋風鷹～!!!

耶！人家手中此神器名曰⋯⋯

中二⋯⋯

超酷！

大功告成！

颯!!!

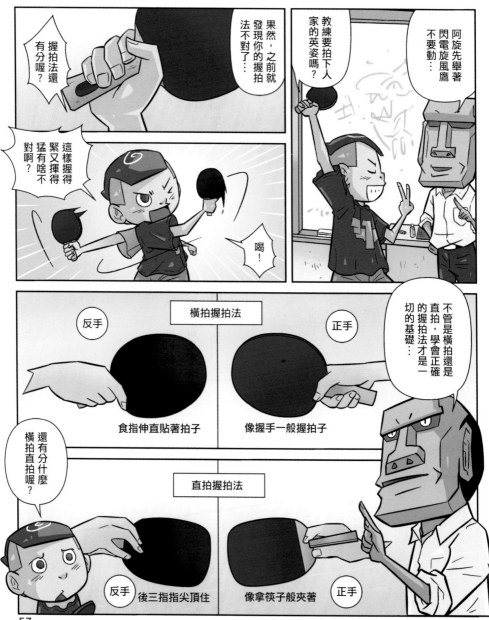

57

而橫拍又稱刀板，拍型多為圓形：⋯

握柄有商標的為正面

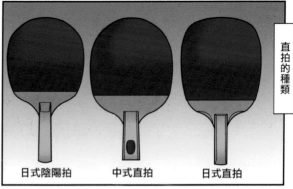

直拍的種類

日式陰陽拍　　中式直拍　　日式直拍

太帥了啦！其名為雷射霹靂槍！

另外還有這種罕見的槍拍喔~

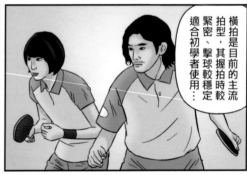

橫拍是目前的主流拍型，其握拍時較緊密、擊球較穩定適合初學者使用：⋯

怎麼會？這觸感很療癒耶⋯

人家有⋯密集恐懼症⋯

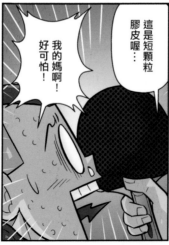

我的媽啊！好可怕！

這是短顆粒膠皮喔⋯

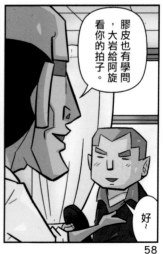

膠皮也有學問，大岩給阿旋看你的拍子。

好~

58

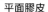

| 膠皮的種類 | |
|---|---|
| **平面膠皮**<br>目前主流的膠皮，表面平滑，擊出的球速快並容易製造旋轉 | 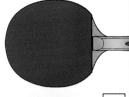 |
| **短顆粒膠皮**<br>表面佈滿顆粒，擊出的球速更快但不易製造旋轉，適合快攻 | 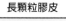 |
| **長顆粒膠皮**<br>顆粒更小更長，不易擊出球速也不易製造旋轉，但很適合防守 | 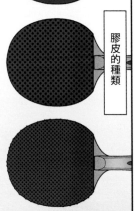 |

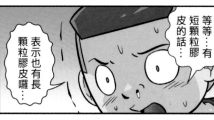

等等⋯有短顆粒膠皮的話⋯

表示也有長顆粒膠皮囉⋯

有喔你看，顆粒更小更密集喔⋯

人家不看！人家不看！

來！來！

打兩球看看吧⋯

都⋯

食指伸直貼拍啦⋯

阿旋你握拍姿勢不對！

嗚啊！麻煩死了⋯

別管什麼直拍橫拍什麼顆粒不顆粒的⋯

在人家的閃電旋風鷹面前都無用武之地！

59

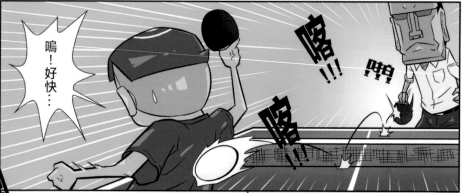

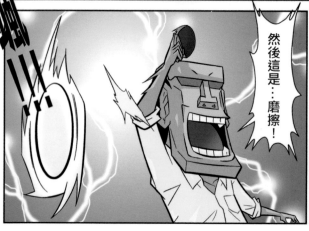

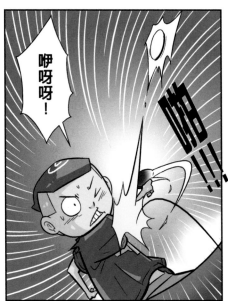

咿呀呀！

唰!!!!

咻

咻

咻

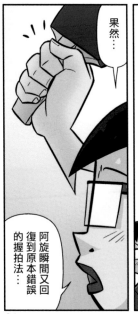

果然…

阿旋瞬間又回復到原本錯誤的握拍法…

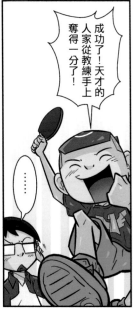

成功了！天才的人家從教練手上奪得一分了！

……

喀!!!

啪!

喀!!

61

阿旋，球打中天花板再彈進對方球桌的狀況算是對手得分喔⋯

怎麼會？真不敢相信⋯

先衝到高處再反彈俯衝的攻擊，明明就很機智又帥氣⋯

所以剛才那兩球你領悟到什麼了嗎？

教練⋯

你想表達的是⋯

快速球和變化球？這樣形容也沒錯啦⋯

來，像這樣伸出你的手指來體驗吧阿旋⋯

蛤？

颯!!!

掌聲鼓勵鼓勵!

快速球和變化球對吧!

是什麼神秘儀式嗎？

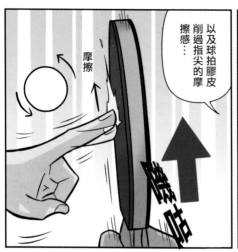

以及球拍膠皮削過指尖的摩擦感⋯

摩擦

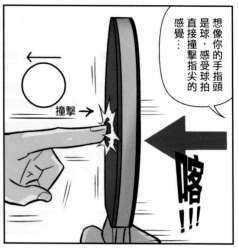

想像你的手指頭是球，感受球拍直接撞擊指尖的感覺⋯

撞擊→

喀!!!

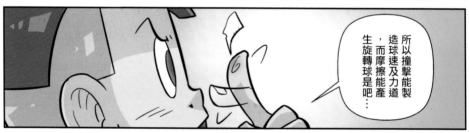

所以撞擊能製造球速及力道，而摩擦能產生旋轉球是吧⋯

連續向上擊球不間斷，正手反手都要練⋯

喀

不是喔阿旋，你要做的是基礎的擊球練習⋯

喀

喀

好!繼續對戰練習吧教練⋯

聰明，所以現在你必須熟練掌握這兩種感覺⋯

64

一定是因為人家跟閃電旋風鷹還不熟……而且新球鞋也還穿不習慣啦……

對啊……這是為什麼……

可是阿旋，你不是能用湯杓和貢丸輕易連擊一百次的爆丸雷彈擊嗎？

咦？

基本動作非常重要，你的食指一定要放在正確的位置喔……

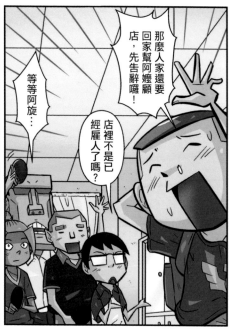

那麼人家還要回家幫阿嬤顧店，先告辭囉！

等等阿旋……

店裡不是已經雇人了嗎？

大家有空來吃貢丸喔，掰！

……

就這麼日積月累、自然而然地練成了神技⋯

而就地取材，店裡的食物、器材都成了他最熟悉的玩具，

如果阿旋像教練說得那麼神，為何這些基本動作都做不好？

我想阿旋從小就在貢丸店長大，對他來說那是家也是遊樂園⋯

阿旋的爆丸雷彈擊世界是自由自在、隨心所欲的⋯：可是⋯

當進入了桌球的世界，那些專業技法、規則對他就像是枷鎖，造成了他心理上的壓力吧⋯：

如果阿旋不能擺脫壓力來重新學習，這條路就很難走下去⋯

嗚~真不想輸給阿部那小子！

比起球隊解散，教練好像更在意跟弟弟的輸贏⋯

碰碰!

嚇到人家了啦小吳哥!

食指伸直,食指伸直...

咕咕

那真是太好了...

沒事,不會痛了...

怎麼了阿旋?手指頭怎麼了...

沒啊,呵呵...倒是小吳哥的燙傷...

小吳哥你...有沒有曾經因為想要更進步,所以...

勉強自己改變已經習慣了的做事方法,也很順手的做事方法,因此感到痛苦之類的...

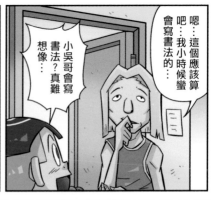

嗯…這個應該算吧…我小時候蠻會寫書法的…

小吳哥會寫書法?真難想像…

我並沒有拜師就寫得不錯,經常得到親友同學們的讚揚所以感到自滿…

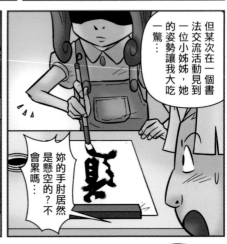

但某次在一個書法交流活動見到一位小姊姊,她的姿勢讓我大吃一驚…

妳的手肘居然是懸空的?不會累嗎…

肘有依靠但運筆受制,唯有懸空才能任憑飛舞、翱翔無限…

因此我也想如法泡製,但就是無法克服手抖,字跡歪七扭八…

嗚啊!

我原本就寫得好好的幹嘛改變啊!

所以就只好放棄對吧?

我很不甘心,於是…

還不快點來招呼客人啊小吳⋯⋯

馬上來喔老闆！

⋯⋯

咕

咕

大上國民小學

昨天教的擊球練習法是讓你掌握撞擊的手感⋯⋯

今天要學的則是摩擦製造出的旋轉球，阿旋⋯⋯

好的教練！

喀

喀

人家都已經準備好了！

等等！那膠帶是怎麼回事？

噹噹！！！

70

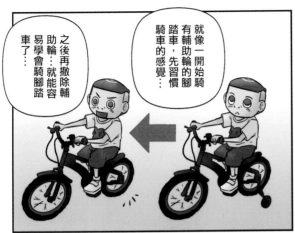

就像一開始騎有輔助輪的腳踏車，先習慣騎車的感覺…

之後再撤除輔助輪…就能容易學會騎腳踏車了…

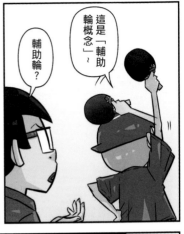

這是「輔助輪概念」～

輔助輪？

有創意！而且我確實感受到阿旋的決心了…

這樣子真的可以嗎教練？

這膠帶就是同樣的概念，可以讓人家養成正確的握拍法…

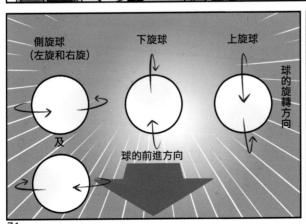

側旋球（左旋和右旋）

下旋球

上旋球

球的旋轉方向

及

球的前進方向

阿旋！基本上旋轉球有上旋、下旋及側旋三種！

哇～怎麼突然就展開教學…

擊球的
瞬間…

來囉~

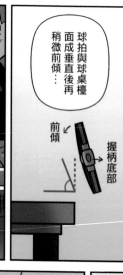

球拍與球桌檯
面成垂直後再
稍微前傾…

前傾

握柄底部

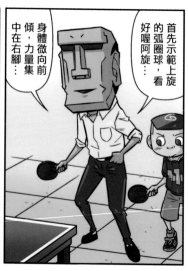

首先示範上旋
的弧圈球，看
好喔阿旋…

身體微向前
傾，力量集
中在右腳…

上旋球落地
之後會持續
向前滾動…

喀

喀

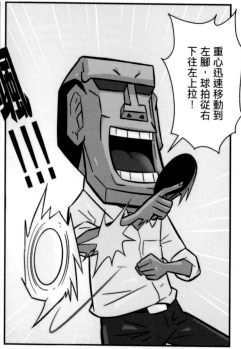

嘿!!!

重心迅速移動到
左腳，球拍從右
下往左上拉！

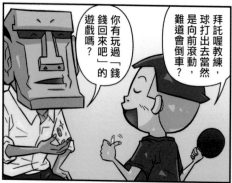

你有玩過「錢
錢回來吧」的
遊戲嗎？

拜託喔教練，
球打出去當然
是向前滾動，
難道會倒車？

72

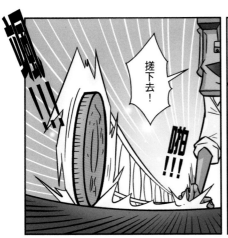

搓下去！

啪!!!

把錢幣立起來，然後用食指壓著上緣⋯

喀

回來吧？

錢錢⋯

旋轉方向

前進方向

我們施加給錢錢回來吧的旋轉方向就是下旋球的旋轉方向⋯

向前衝出去之後⋯倒車回來了⋯

錢錢⋯

咕 咕

啊！

回來吧！

因此下旋球最後都會逆旋轉回來…

我回來了！

喀 喀

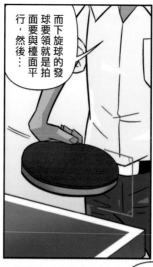

而下旋球的發球要領就是拍面要與檯面平行，然後…

有沒有在聽啊？

回來吧…

咕

換我…

來…

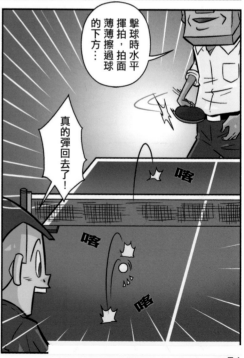

擊球時水平揮拍，拍面薄薄擦過球的下方…

真的彈回去了！

喀

喀

喀

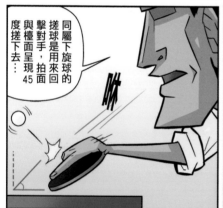

同屬下旋球的搓球是用來回擊對手，拍面與檯面呈現45度搓下去…

咻

好！實戰練習吧！

等等阿旋…

74

75

緊接著是反手發右側旋球…

拋球同時向左腋下引拍…

往右下方削下去！

哇～球又向側邊轉彎了…

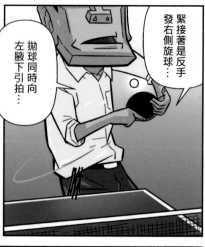

除了剛才示範的旋轉球之外，還有左側上、下旋，右側上、下旋等…

若能精確打出各式旋轉球，將成為克制對手的重要能力之一…

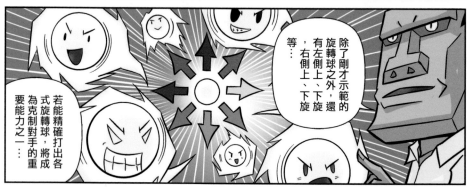

什麼這個旋那個旋，搞得人家頭昏眼花的…不過…

感覺似乎很有趣啊！

嗚啊…

怎麼了阿旋？

水平持拍然後拋球...

很好阿旋！就趁著這股氣勢衝向成功之路吧！

沒問題教練！

磨擦...

冷靜點阿旋...

嗚...前途堪慮啊～！！！

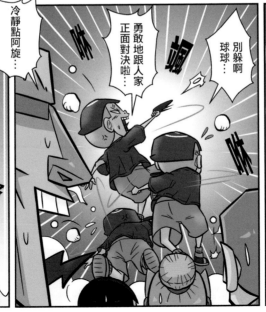

勇敢地跟人家正面對決啦...

別躲啊球球...

77

嗯……

車轉!!!

喵……

雷彈……

車轉!!!

爆丸……

車轉!!!

有效……真的有效耶……

啪!!!

爆丸雷彈擊～!!!

啪!!!

啪!!!

只要把球想成貢丸，球拍想成湯杓…

這就是人家的…

爆丸雷彈擊～！！！

來吧…

大上國民小學

儘管放馬過來吧，人家都準備妥了…

哦？不貼膠帶了啊阿旋…

三更半夜還在鬼叫什麼啊？阿嬤妳才大聲呢…

來囉~

球就是貢
…啊!

那就來驗收吧…

冥想冥想,其實球拍就是湯杓…

等一下!人家還沒準備好啦…

你在發什麼呆啊阿旋?

球拍就是湯杓,球就是貢…

假日 教練的老家

各位同學,這個周休假期到教練山上的老家郊遊、泡湯兼特訓合宿吧!

不要突然冒出來轉移焦點啦教練!

這位是旅舍的主人，也是教練我的叔叔喔…

歡迎啊小朋友們！就把這裡當自己家千萬不要客氣啊！

山上溫泉旅舍

什麼雙胞胎？

你們又不是雙胞胎，卻這麼心有靈犀啊…

叔公好~!!!

噗！果然是一家人…

ㄟ您…勝負一場…

原來旅舍裡有桌球室啊…

啊？他們是…

喔？

天王國小桌球隊！

高竹

淳軒

前天阿部就帶大家來這郊遊、泡湯兼特訓，昨晚我們還玩了一夜大富翁…

大家好！

可惡！居然被搶先了…

阿南

小班

Just one game！

一局中只要貢丸boy能拿下一分，就算我輸，ok？

球是貢丸，球拍是湯杓…

比賽開始！

0 0

你可不要後悔耍賴喔！

一言既出four horses難追~

怎麼感覺咱倆像是祭品…

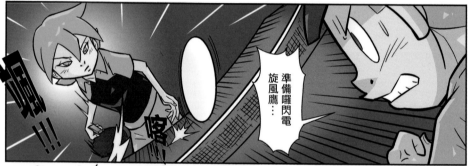

準備囉閃電旋風鷹…

嘭！！！

喀！！

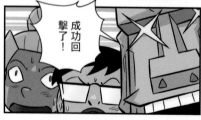

成功回擊了！

喀！！！

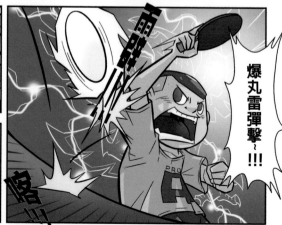

雷擊！！！

爆丸雷彈擊~！！！

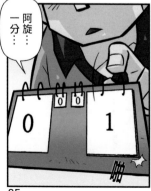

阿旋……
一分……

這戰利品我確實收下了！

阿嬤人家出運了啦！

這位是何方神聖啊？

居然掛點天喻…

……

人家是奧運金牌閃亮亮…

金牌喲⋯金牌？

哇啊！

不要給我嬉皮笑臉的！

別拿奧運金牌開玩笑！

我的目標可是…

奧運金牌！

嗚…

86

可惡啊…我的
Mr. robot…

哎呦,愛哭鬼
在哭哭囉…

一向沉著冷
靜的天喻居
然如此激動
：

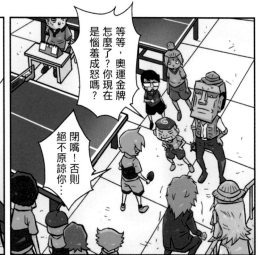

等等,奧運金牌
怎麼了?你現在
是惱羞成怒嗎?

閉嘴!否則
絕不原諒你…

誰在哭啊?
大爺我可是
個tough guy!

那這些閃亮亮
的水珠是什麼
啊?呵呵…

那你可不要
後悔耍賴喔
,brother!

一言既出
駟馬難追…

繼續吧!
就讓你們
輸得心服
口服…

當哥哥的我就給
你個機會,就完
整打完一局吧…

你們贏的話我
阿寶就給你…

那不是你的
阿寶,是my
Mr. robot!

87

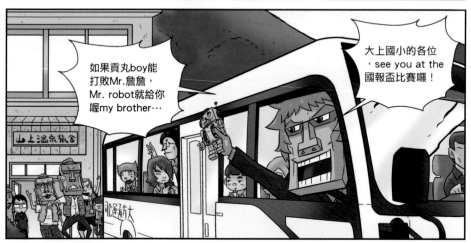

如果貢丸boy能打敗Mr.詹詹，Mr. robot就給你喔my brother…

大上國小的各位，see you at the 國報盃比賽囉！

其實啊…摩艾可是阿部的偶像喔…

兩位教練為何這麼水火不容啊？

哼！臭小子竟敢如此囂張…

組裝完成…

哇！

阿部總是黏著摩艾，把他當偶像般的崇拜…

超人…

好酷喔！我也要當超人！

你幹嘛脫內褲啊阿部

我要跟哥哥吃一樣口味…

你回去啦！

不要啦！等等我啦！哥…

哥哥好厲害喔！

我也要跟哥哥一樣！

雖然阿部愛跟愛學又愛哭，顯得很不耐煩…

但還是帶著弟弟，教他一堆玩意兒…

哼～每次教你也不認真學…

哥教我打乒乓！

總是三分鐘熱度的阿部這回真的不一樣了…

那一球絕對不是偶然的，你説是不是啊Mr.詹詹…

等等，不是那樣子的boy們…

啊？

剛才第一球只是對方運氣好…

天喻你別太在意啦…

．．．．．．．．．．

各位，我找到這個影片…

巧口貢丸，美味非凡！

阿旋家的貢丸真好吃…

咕

咕

EG TV NEWS

詹天喻的哥哥，就是被譽為金牌希望的詹天佑選手⋯

但不幸在兩年前遭遇一場車禍，至今昏迷不醒⋯

城市乒桌球賽

是詹天喻！小時候耶！

我的夢想是⋯代替哥哥贏得奧運金牌！

0:09 / 3:45

原來他是為了哥哥啊⋯

難怪他會對奧運金牌這麼的敏感⋯

別拿奧運金牌開玩笑！

嗚~詹同學實在太令人感佩了⋯

但不好意思我們還是必須打敗你！

書偉、玉樹、大岩⋯

你們為什麼要參加桌球社啊？

爸媽覺得我太宅太文弱，一直要我運動…

我不喜歡人多的運動項目，所以就選了桌球…

外公家有一張乒乓球桌，是他教我打球的…

好懷念那個時候喔，因為外公已經不在了…

我走路跌倒…

您這是猜燈謎嗎？

我上國中以後未必會繼續打球，但是…

哈哈！你也太好相處了吧大岩！

謝謝…

啪

那天我經過桌球教室不小心跌倒，然後…

這是緣份，加入桌球社吧…

好…好的…

如果不會被廢社那就太好了…

希望至少能夠打到畢業…

啪

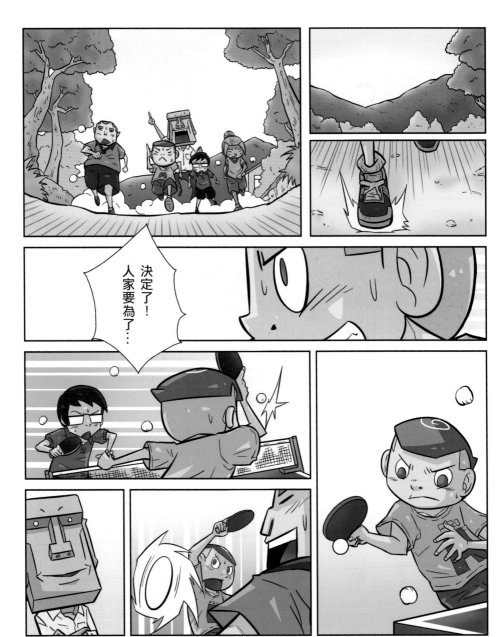

國報盃倒數6天

練就能讓自己感到驕傲的…

賽程第一天

國報盃
國中小學桌球錦標賽

體育館

爆丸雷彈擊而全力以赴～!!!

第一輪比賽

終場三比二，大上國小晉級！

終場三比二，大上國小晉級！

怎麼沒看到阿旋？

各位的努力果然沒有白費！

前所未有的全員晉級第二輪！

終場三比二，大上國小晉級！

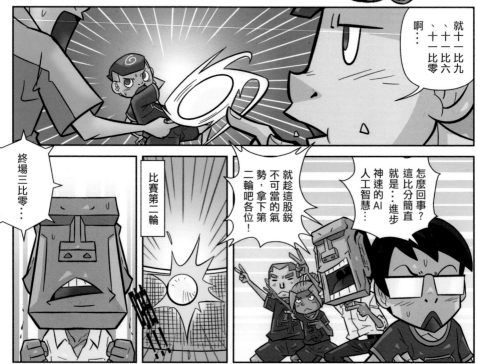

別氣餒…

我們還是很有希望的…

你們很棒的，這已經是歷年來最好的成績了…

對不起…各位…

天王國小晉級！

哇！又是直落三…

果然來勢洶洶，Mr.詹詹要注意啦…

可惡，好詭異的旋轉球…

大上國小的阿旋同學晉級！

喀

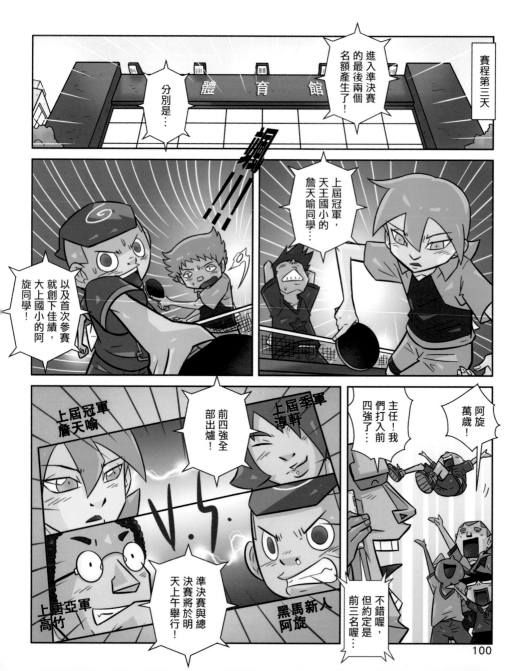

100

你哥哥…
你哥哥哥他…

!?

你自己搭
計程車去
會場，我
要去醫院…

怎麼了？

隔天早晨

小喻！
小喻！

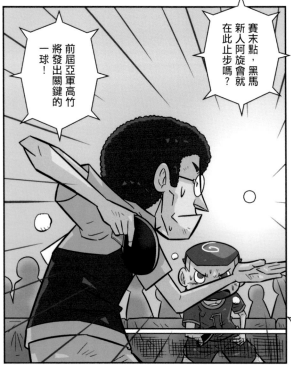

賽末點，黑馬
新人阿旋會就
在此止步嗎？

前屆亞軍高竹
將發出關鍵的
一球！

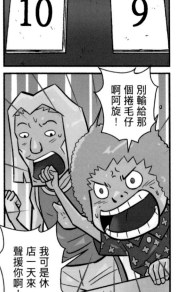

10  2  2  9

別輸給那
個捲毛仔
啊阿旋！

我可是休
店一天來
聲援你啊！

101

殺~!!!

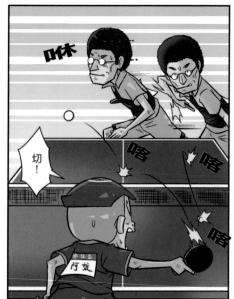

叻休...

切!

喀 喀

喀

阿旋

勝負已定，天王國小高竹同學⋯

嗚⋯

晉級總冠軍賽！

11 9

咿呀呀！

喀!!!

102

No way啊 brother…

你說這話會不會太早，比賽還沒結束呢！

但以一個新人之姿就想challenge Mr.詹詹根本比登天還難…

畢竟這可不是漫畫劇情啊貢丸boy…

你能打進四強賽已經很amazing了…

嗚…真不甘心啊…

準備照約定青蛙跳加退出桌球界吧my brother！

Mr.詹詹是不敗的冠軍選手，貢丸boy已經不可能有機會跟他對戰了…

前冠軍詹天喻同學今天表現有些異常…

天喻？

教練，天喻好像有點不對勁…

What happen？

是眼淚嗎？詹天喻同學流下眼淚！

103

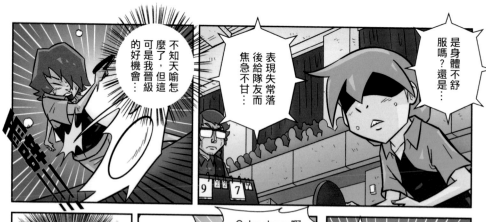

是身體不舒服嗎？還是…

表現失常後給隊友而焦急不甘…

不知天喻怎麼了，但這可是我晉級的好機會…

詹同學到底在搞什麼把戲…

「那小子」也是我們自己人啊教練…

Calm down啊 Mr.詹詹！別輸給那小子…

又失分了！詹天喻同學陷入大危機…

終場三比二…

這就是宿命啊阿旋…

詹天喻沒回擊到關鍵的一球，比賽結束…

104

你和詹同學之間…

避不掉也斷不開的宿命對決！

淳軒同學晉級總冠軍賽！

老天可是賜予了我們打敗宿命對手又可保住桌球社的珍貴機會！

人家覺得再度充滿幹勁了！

抱歉教練…

Are you alright Mr.詹詹…What happen to you？

我會振作起來的…

宿軒!!!

贏個獎牌回來掛在店裡吧阿旋！

好的阿嬤！

馬上進行季軍爭奪賽！

由黑馬新人阿旋同學對上前冠軍詹天喻同學！

館

見識人家的神器，名曰⋯

閃電旋風鷹⋯

⋯⋯

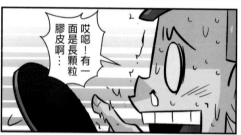

哎噢！有一面是長顆粒膠皮啊⋯

首先交換檢查對方的球拍⋯

轟隆!!!

阿旋

詹天喻反手回擊⋯

嗒!!

來囉！

阿旋發上旋球！

咻!!!

嗒

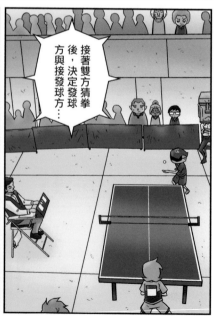

接著雙方猜拳後，決定發球方與接發球方⋯

106

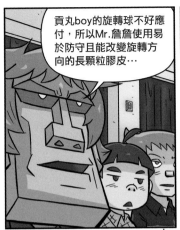

貢丸boy的旋轉球不好應付，所以Mr.詹詹使用易於防守且能改變旋轉方向的長顆粒膠皮⋯

嗚⋯

喝！

颯!!!

這次阿旋發下旋球！

再來！

颯!!!

喀!!!

喀!!!

詹天喻二比零！

殺！

啪!!!

喀!!!

喀!!!

喀!!!

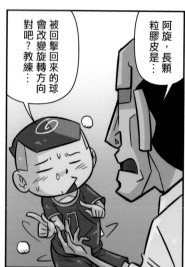

被回擊回來的球會改變旋轉方向對吧？教練…

阿旋，長顆粒膠皮是…

大上國小喊暫停！

教練，阿旋好像不會應付長顆粒膠皮…

四比零，詹天喻連得四分…

瞭解。

Are you kidding me？現在才在教學…

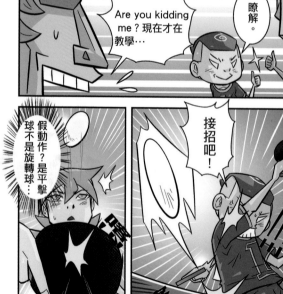

假動作？是平擊球不是旋轉球…

接招吧！

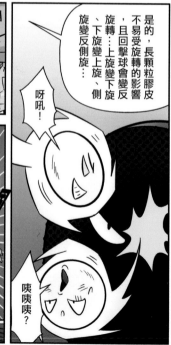

是的，長顆粒膠皮不易受旋轉的影響，且回擊球會變反旋轉…上旋變下旋、下旋變上旋、側旋變反側旋…

呀吼！

咦咦咦？

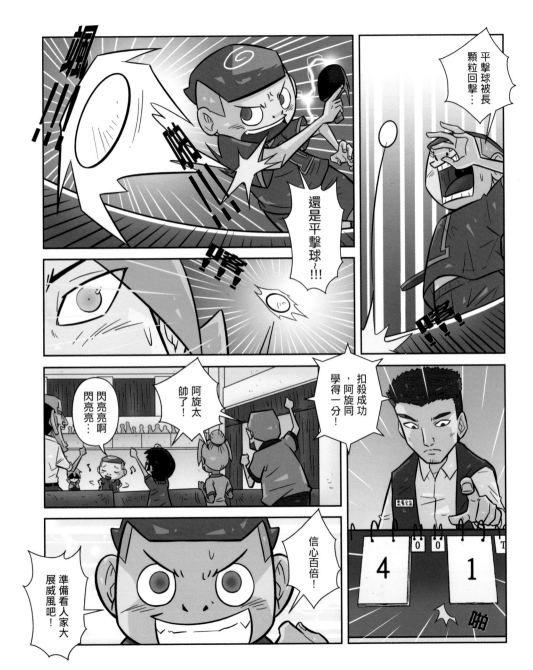

稍後…

第二局依然由詹天喻勝出…

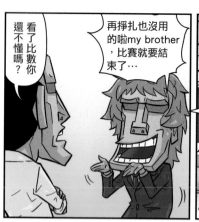

再掙扎也沒用的啦my brother，比賽就要結束了…

看了比數你還不懂嗎？

只要再拿下一局就能贏得季軍了…

第一局十一比二，第二局十一比九…

雖然阿旋連輸兩局，得分卻是急速直追…

照這樣下去，嘿嘿…

居於劣勢的可是你們啊老弟！

嗚！

一比零，阿旋先得一分！

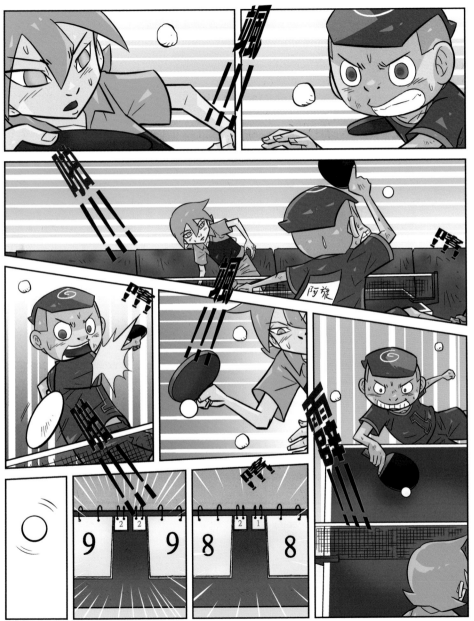

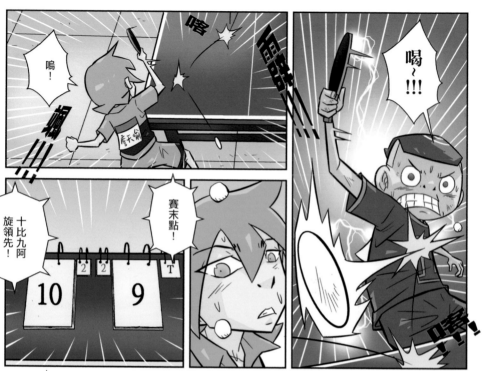

就差一步了
阿旋加油！

要撑住啊Mr.
詹詹…p…
please！

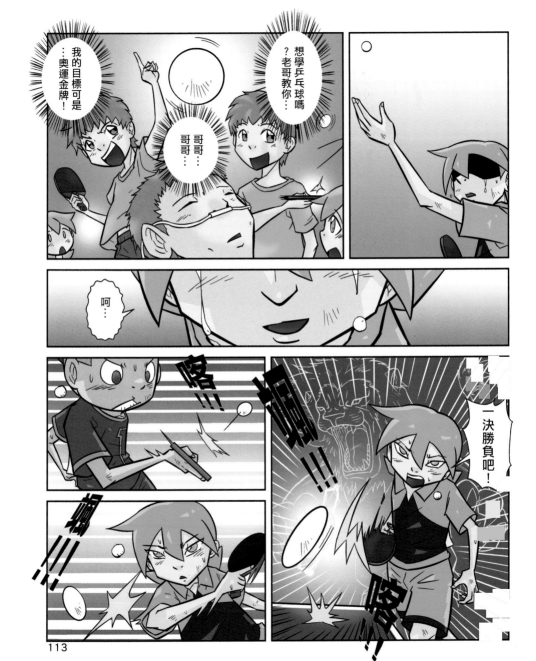

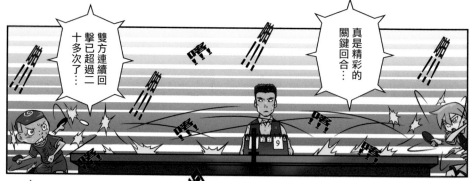

真是精彩的關鍵回合⋯

雙方連續回擊已超過二十多次了⋯

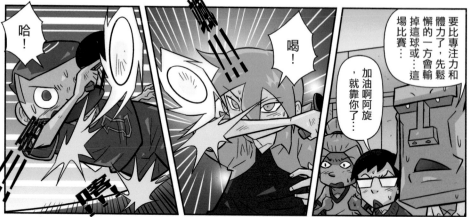

哈！

喝！

要比專注力和體力了，先鬆懈的一方會輸掉這球或⋯這場比賽⋯

加油啊阿旋，就靠你了⋯

啊啊啊⋯

咕

嗚！

114

115

終場三比二…

黑馬新人阿旋贏得季軍!

閃亮亮啊 閃亮亮~

主任我們 辦到了!

抱歉讓大家 失望了…但 現在我…

你今天是怎麼 了?Mr.詹詹…

為慶祝阿旋得 獎牌,巧口貢 丸連續三天半 價大放送!

耶~這下要 忙翻了…

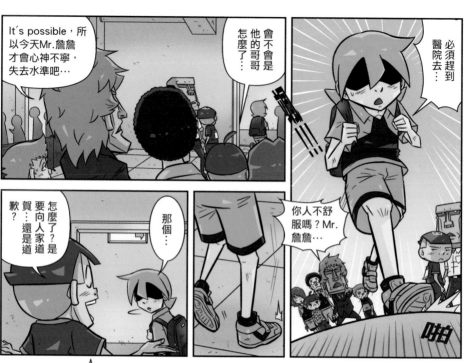

It's possible，所以今天Mr.詹詹才會心神不寧，失去水準吧…

會不會是他的哥哥怎麼了？…

必須趕到醫院去…

怎麼了？是要向人家道賀…還是道歉？

那個…

你人不舒服嗎？Mr.詹詹…

啪

本屆賽程到此全部結束…

國報盃國中小學桌球錦標賽

接著舉行頒獎儀式…

育館

這小子居然笑了…好詭異啊

蛤…？

你們家的貢丸…

有外送嗎？

118

哼！me會遵守約定青蛙跳加退出桌球界…還有…

喔？隨身帶著它就表示你有輸球的準備囉…

機器人阿寶！

什麼？要給我什麼？

照約定，take it！

季軍同學，你太搶戲囉…

季軍同學…

閃亮亮

閃亮亮

I don't need your 同情…

沒必要留啦，這你留著…

那個…

我想拜託你幫個忙…老弟…

巧口貢丸

光陰似箭 數年後…

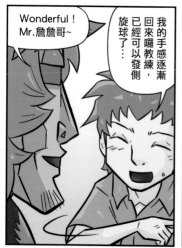

Wonderful！Mr.詹詹哥~

我的手感逐漸回來囉教練，已經可以發側旋球了…

跟你的brother來吃飯啊Mr.詹詹…

教練！

龜肉飯 30
貢丸湯 30
豆 30

He's fine，最近好像迷上打太極拳…

我想退出桌球界，老弟…

Why!!!

體 育 館

這是my brother要送阿嬤的土產…

謝啦！摩艾教練最近如何啊？

味

阿嬤，怎麼沒看到貢丸boy？

他去看小吳的書法展…

120

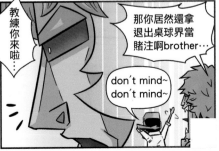

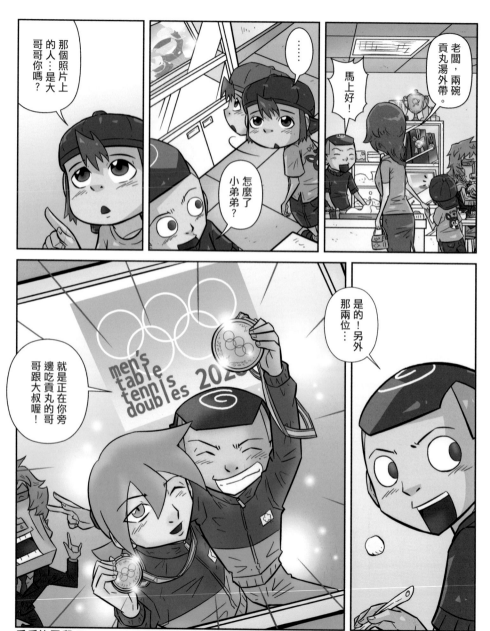

乒乓旋風兒 Fin.

吳行之 書法展

請吳大師給新人們一些建議…

這個嘛…

好字…

道

乒乒旋風兒之 曾發生這樣的事…

難道是…小姊姊！當年那位可愛的小姊姊…

有如遊龍飛舞、翱翔無限啊…

書法奇緣…降臨

乒乓旋風兒之 還發生這樣的事…

喔喔!

歌頌青春吧!

從今天開始我們就是大學生了…

啊!

喀

國標舞社

加入我們吧…

這是緣份啊同學…

好…好的…

國標舞旋風兒 敬請期待…

124

乒乓、旋風兒之 最重要的是這件事…

摩艾，可以幫我買一本漫畫書嗎？很急…

什麼漫畫這麼好看啊？讓年高穩重的叔叔都如此興奮…

幻獸獵人阿塔伊！欲購請洽各網路、實體書店或白象文化經銷部喔！

幻獸獵人阿塔伊

榮獲第41次中小學生讀物選介

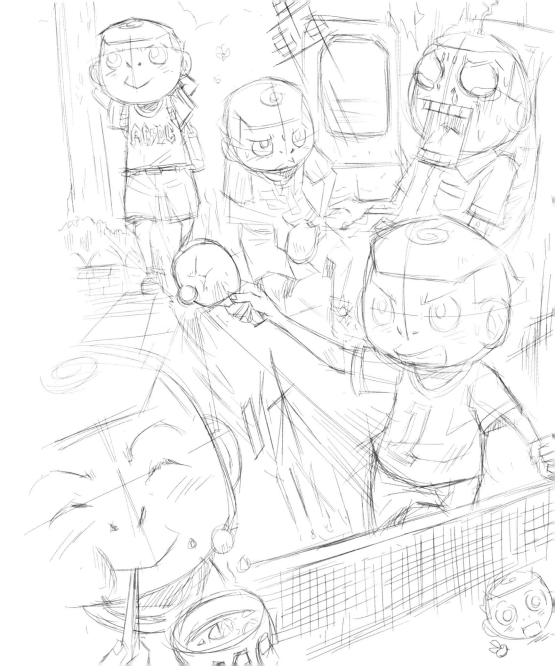

## 乒乓旋風兒

作者 呂水世

協力 黃惠美

出版 亞力漫設計工作室

地址 板橋郵局第 10-68 號專用信箱

電話 02-22688206

印刷 承竑設計印刷有限公司

地址 新北市新店區安德街71巷24號6樓之一

電話 02-22127818

代理經銷 白象文化事業有限公司

地址 台中市東區和平街228巷44號

電話 04-22208589

出版日期 2021年3月

ISBN 9789869454148

定價 新台幣350元整

贊助單位 文化部

FB粉絲專頁請搜尋 乒乓旋風兒